三十六式太極棒

太極

序　言

◎黃　序◎

太極拳是中華民族寶貴的民族遺產，千百年以來，及入奇妙一种運動。

今日已風行全國流傳於世界，因它而能健強身而防病治病中种种業已功效。

蕭漢清老師在專研術及太極拳多年而苦心鑽研工夫達到很深的功力……

……練行氣及其運動力道雖少……不但養身……並能于臨床……

……的療級並作政調節一般老幼……之士均能適應習學……大極拳運動之真妙。

大極拳內外兼修又輕鬆柔和……針對……可健身治病，適用……等，適用於老幼……皆為身心之保健良藥……

火利健美又能完足太極……手非手……辨出……使人健……又依個法計發而能自測……

……行，所以……及流通運投之精，感到……之名後歡喜……。

臺灣圈太極拳總會

劉智賢敬题

序 言

◎黃　序◎

　　太極拳是中華民族最好的民族體育，亦是一門由技入道的一種運動，今日已風行全國流傳於世界，因它有保健強身有助於精神修養之功效。

　　蕭漲庸老師在國武術及太極拳方面有多年之經歷及深厚之根基，今乃推行全民運動不遺餘力，更以進一層貢獻於全民眾起見，建議以繁雜的傳統武術改編成一般老幼社會人士均能適應學習之太極棍運動套路。

　　太極棍，又稱為太極棒，可隨身應用之輕便器械，平時可做手杖使用，套路內隱藏棍，鞭，刀，劍，槍各法，運用自如，幫助身心活動有莫大裨益，又配合太極之柔和精神，智練，更能相得益彰，輕靈順暢隨心所欲，另有逍遙棍之稱，歡迎各界同道共享。

中華民國太極拳總會
副理事長　黃松義

序言

平山

有容乃大不爭
自然
手山安容
白水松山

辛巳年仲夏　祉峨筆

明心

學道之人心靈慧劍
情緣難斷
修身之人性藝智慧
機理不明

辛巳年季夏　黃祉峨書

人生の心得
人生は山坂多い
旅の道
氣はながく
心はまるく
腹たてず
口をつゝしめば
命ながらえる
黄裕盛

▲2004.12.05 黃裕盛老師與本書編著者合影。

序言

◎黃序◎

　　如果說營養是健康的基礎，那麼運動就是健康的方法，營養可由良好的飲食習慣取得，運動就要靠有系統、又易行，且能持之有恒的動作來完成。

　　磁氣棒是經過許多武術運動家、醫學運動家、醫生、物理治療師、針灸專家等共同研究出一套實用的健身法，太極棒兼具多種功能，除可當拐杖、按摩器外，又可當兵器，刀、劍、棍使用，三節組合攜帶方便，本棒除有防身效果外，且可利用棒的重量引導內氣延出棒梢，使筋骨韌性增大，同時又可按摩手掌穴道與體內的磁場產生互動、增強體力達到強身健康效果。

　　中華太極棒運動氣功協會為使學習太極棒術的同道，把養生氣功與武術氣功結合在一起，增加學習者興趣，特邀當代武術名家，也是中華民國太極拳總會副理事長黃裕盛老師，根據中國武術精華，刀、劍、棒、棍之突點編創一套簡單易學的三十一式套路棒術亦稱三十六式太極棒，為使學習者達到快速的效果，以磁氣棒為器具與體內磁場產生互動，練功者將會有意想不到的神奇力量。

　　本會推展多年，深受同道的喜好，公認是一項適合老少，不分男女的武術氣功運動。

　　本書編者蕭漲庸老師曾獲亞洲盃武術錦標賽銀牌得主及國際武術聯合會國際級裁判資格，十數年來鑽研武

術，為當今不可少的一位武術代言人，將太極棒三十一式細分為三十六式使學習者更容易學習，編輯示範動作，不辭辛勞的完成每一招式細說分明，普渡眾生之精神，深值敬佩，相信學習者更能體會太極棒三十六式功法之奧妙，更獲得健康快樂。

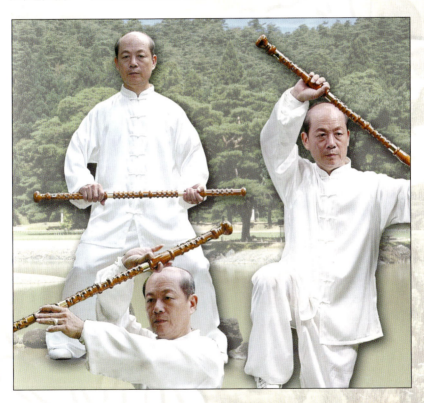

<div align="center">

中華太極棒運動氣功協會

理事長　黃清二

</div>

序言

我國武術具有悠久的歷史，具有：拳術，刀術、棍術、棒術、槍術、劍術等武器的使用方法，以往武器稱為兵器，而在學習過程中，圓型的棒術簡單易學，與棍法相似，本書特別以太極棒為出版主題。

新編太極棒36式套路，是將三十一式細分成武術兵器之首要學習之套路，原為武術名家黃裕盛老師所作之太極如意棒，經過本書編著加上演練口訣使其更為明瞭有序，應是愛好武術者最佳輔導學習之教材，其為我國行政院體育委員會鄭重推薦之體育系列之一。

太極棒是以「意導」、「氣導」和「械導」為主要運動內涵，可以改善人體在生理上、心裡上和物理上有良性之助益功能。萬丈高樓平地起，萬事均須以恆心來克服，本書以淺顯進而發揮至極，期許能讓讀者們能在短期間內打好基礎，使身心達到健康。

本書以立體靜態圖片及文字解說為主題，因筆者對攝影有濃厚的興趣，而加以應用於本出版品中來與愛好此項運動的同好們分享，疏失在所難免，敬請指教，並祝大家學習快樂。

蕭漲庸
二〇〇五年元月

目錄索引

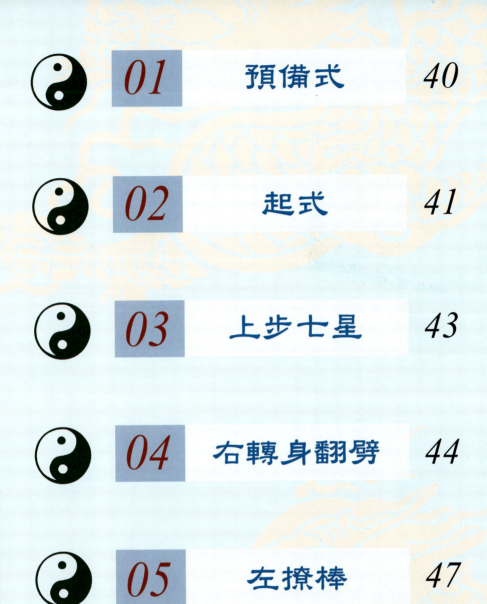

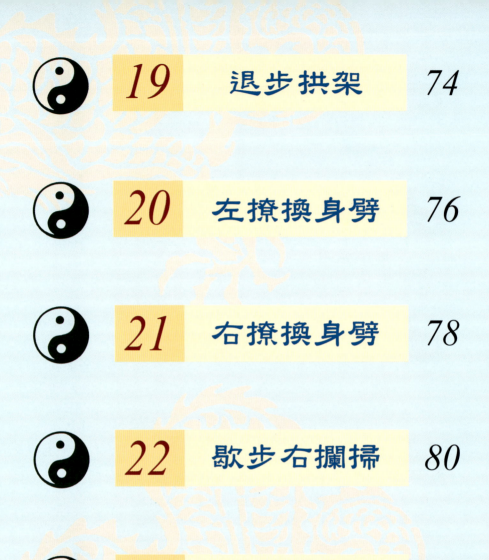

3D立體鏡
使用方法簡介

請將立體看圖器置於圖中觀看

3D立體圖片之立體鏡使用方法簡介：

1. 將本書封面裡的看片器取下，並將之架開如圖所示之。
2. 將架開之看片器平放於所欲看之左右圖中央，看片器上方中間有洞之處為鼻子位置，以雙眼貼近立體看片器之鏡片同時觀看，即可出現3D立體影像。

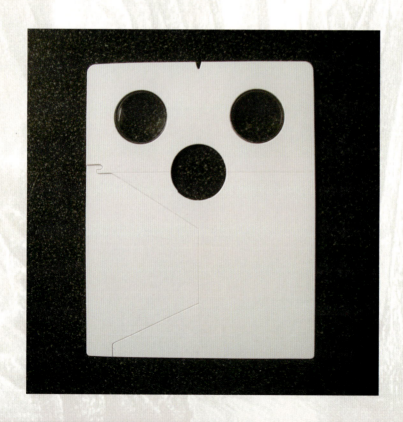

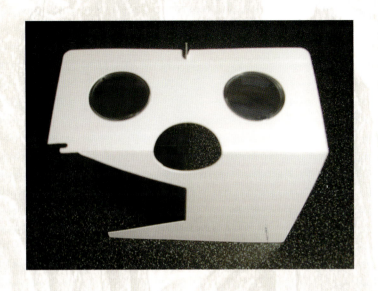

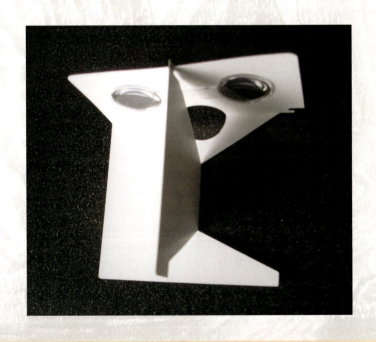

基本動作

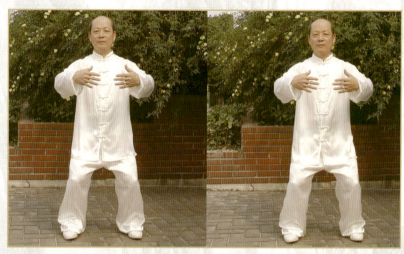

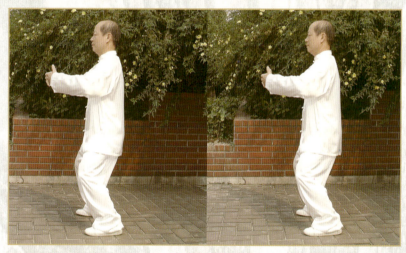

太極樁步

　　站樁：站樁為太極拳之練意，練神、練氣之方法，即練紮根，練定力，練耐性之門徑。站樁時要保持兩腿屈膝半蹲，兩掌左右抱圓於體前，身體保持頂頭懸、正心、淨念、舔舌、沈氣、鬆身站定、呼吸自然、此為馬步樁，待腿力增強後再逐步以開合樁、升降樁、虛步樁、獨立樁，等延續練習之。

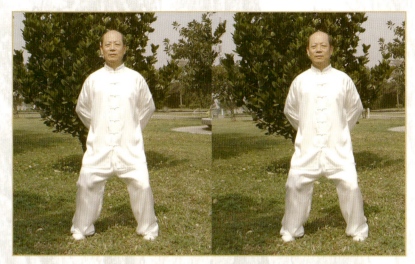

　　馬步：兩腳左右分開，寬度約本身腳長的三倍，腳
尖均朝向正前方，兩腿屈膝半蹲。

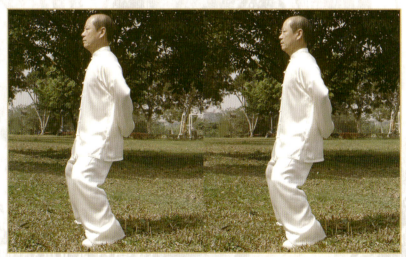

馬步側面圖

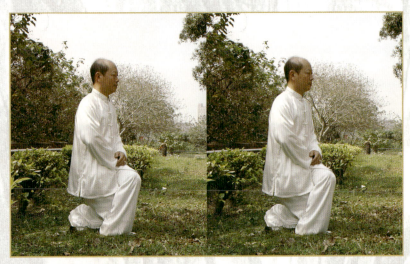

　　歇步：兩腿交叉屈膝半蹲，前腳腳尖向外展開，腳掌著地，後腳腳尖朝前，膝部貼於前腳膝窩以腳尖著地，臀部接近後腳跟。

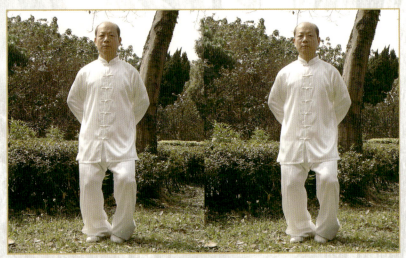

　　丁步：一腿屈膝半蹲，重心在屈膝腿上、另一腳以腳前掌點於支撐腿之內側。

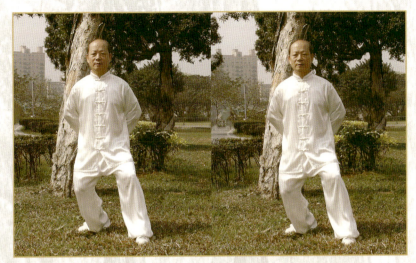

虛步：一腿屈膝半蹲約90度，全腳掌著地，腳尖斜向前，另一腿微屈，腳前掌或腳後跟點地。

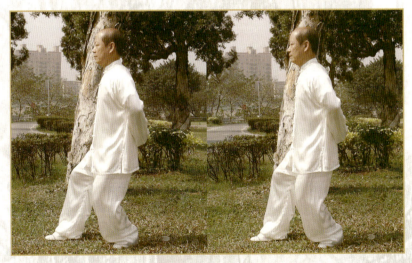

虛步側面圖

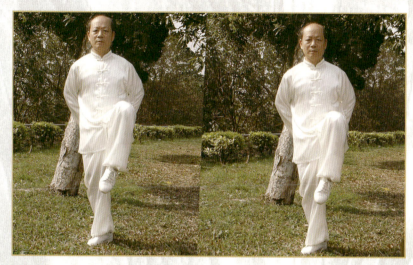

　　獨立步：一腿自然直立，另一腿屈膝提起，腳尖下垂，大腿高於腰部。

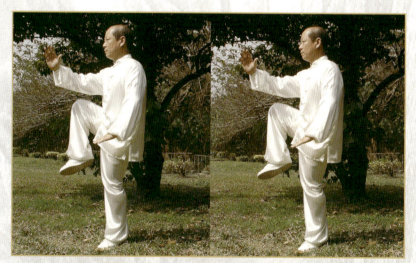

獨立步側面圖

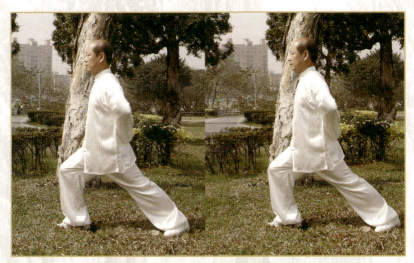

　　弓 步：前腿全腳掌著地，屈膝前弓，前腳膝關節勿超過腳尖，後腳自然撐直，兩腳步寬約15公分左右，角度約45度。

身型：

　　頭正頸立不可歪斜，下顎微收，胸部自然舒鬆，演練中腰部要靈活，眼隨身轉、尾閭保持中正、臀部要收斂、上肢要沈肩垂肘，下肢以圓襠鬆胯，保持身型端正的姿勢。

手型：

　　掌：五指自然鬆開，虎口成弧形，掌指不可僵直，手腕保持鬆活。

步法：

上步：另一腿提起經支撐腿內側，向前上步，腳跟先著地，隨著重心慢慢往前移，再成全腳掌著地。

退步：一腿支撐，另一腿經支撐腿內側向後撤退一步，腳尖先著地，隨著重心慢慢往後移，再成全腳掌著地。

扣步：一腿支撐，另一腿提起，小腿內旋，腳跟先著地，再將腳尖向內扣而後全腳掌著地。

擺步：一腿支撐，另一腿提起，小腿外旋，腳跟先著地，再將腳向外擺而後全腳掌著地。

跟步：後腳向前跟進半步，腳前掌先著地，隨著重心後移，再逐漸將全腳掌著地。

碾步：以腳跟或腳尖為軸，再以腰帶動碾轉之。

身法：

身體保持中正安舒狀態，不偏不倚，旋轉時以腰為主軸，不可僵滯，全身上下轉換應力求平衡對稱。

眼法：

眼神要保持注視前方，換勢運轉時要做到形神合一，以達到內練精氣神，外練筋骨皮的武術精髓。

三十六式太極棒
分解動作

1 預備式

【立正持棒】

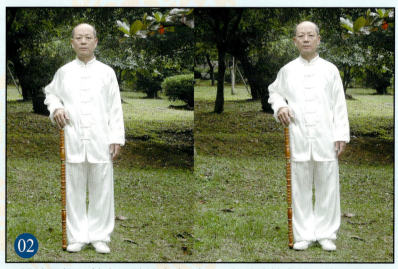

01

▲身體正直站立，右手握貼於棒頭，掌心朝下，棒垂於右側，棒梢貼近右腳趾旁，左手自然垂臂貼於身體左側。

【調心調息】

02

▲眼睛平視正前方12點鐘方向(南)，左手貼於左腿，掌心朝內。

1　預備式

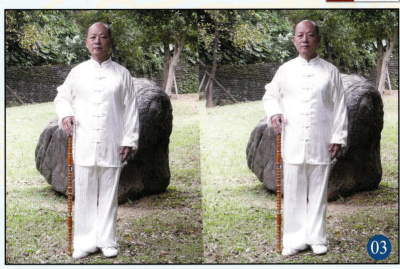

▲身體保持全身放鬆的姿態，自然呼吸。

【全身放鬆】

2　起式

▲右手慢慢向下滑動至太極棒把手之處，左膝左腿屈膝。

【右手下滑】

2 起式

05

▲以腰為軸，向左轉身，將棒向左擺至左肘內側。

【向左擺棒】

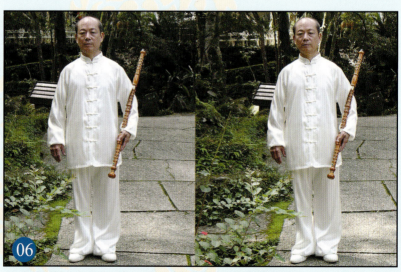

06

▲右手將棒交予左手，隨即雙手回收至身體兩側。

【左手接棒】

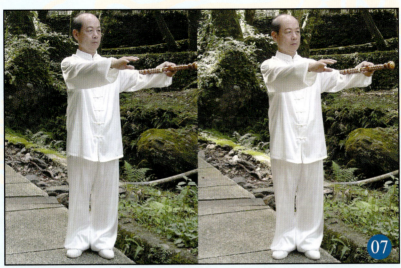

▲左轉腰將雙手帶轉至身體左斜前方，平舉與肩同高同寬。

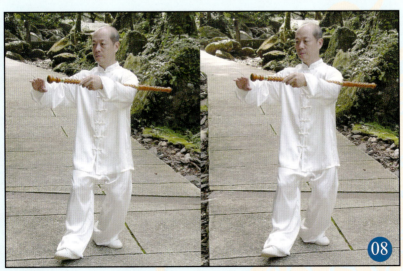

▲右腳向前上步，腳後跟著地，雙手右擺平移至右斜前方，左腿
屈膝。

<div style="float:right">

3

上步七星

【向左平提】

【上步右轉】

</div>

3 上步七星

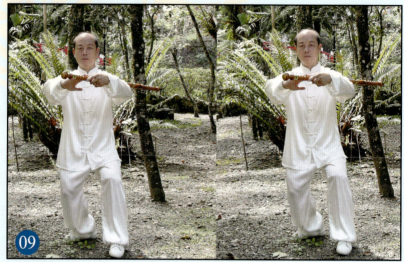

▲重心右移，雙手收回於腰旁，再隨上左虛步，以腳尖點地，同時雙手再往前合手於體前。

4 右轉身翻劈

【右轉扣腳】

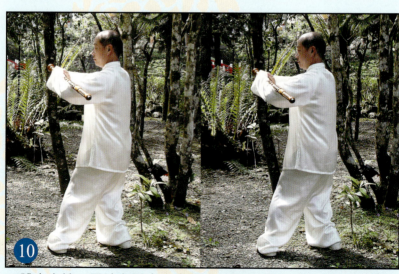

▲體向右轉，同時左腳向右方移步，腳尖內扣，雙手相合不變。

4 右轉身翻劈

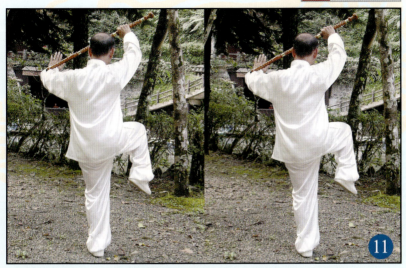

⑪

▲提起右膝，右手接棒往頭上方架棒，右腳尖自然下垂。

【提膝上架】

北6

西3

東9

南12

45

4　右轉身翻劈

【馬步劈棒】

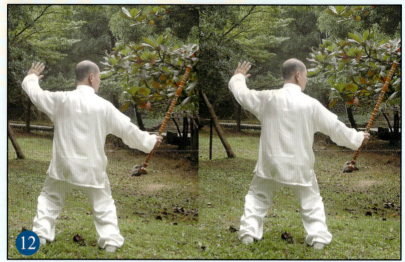

▲右腳隨即落步成朝向6點鐘(北)方向成馬步，右手持棒向9點鐘 (東)方向下劈，棒成斜45℃。

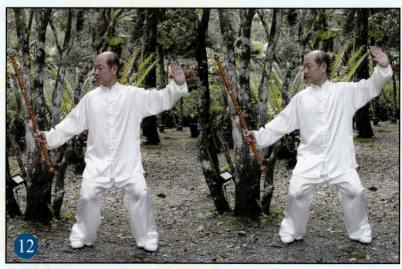

▲馬步劈棒之反向圖。

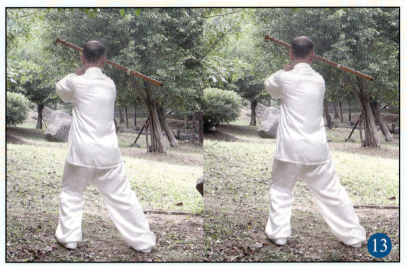

▲身體向左轉，扣右腳，右手持棒向左側上架與左手相合

5

左
撩
棒

【左轉架棒】

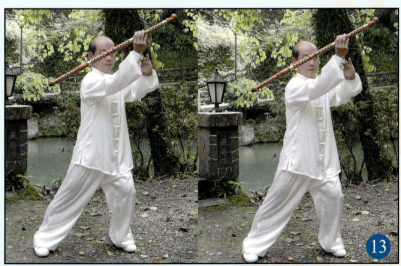

▲左轉架棒之反向圖。

太極棒三十六式套路

5　左撩棒

【右擺繞棒】

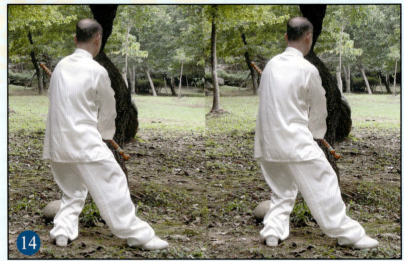

▲右腳隨即落步成朝向6點鐘(北)方向成馬步，右手持棒向9點鐘(東)方向下劈，棒成斜45℃。

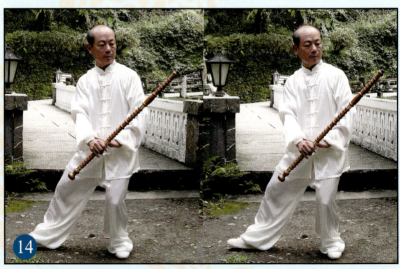

▲右擺繞棒之反向圖。

5　左撩棒

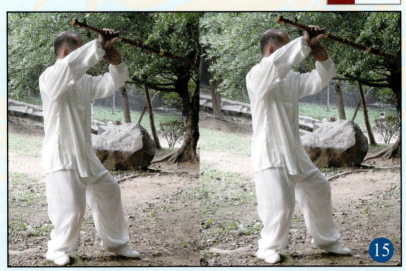

【左虛撩棒】

▲重心移至右腳，隨即上左腳，腳尖著地，棒向9點方向撩出，
左手附於右手腕內側。

6 右撩棒

【提膝右架】

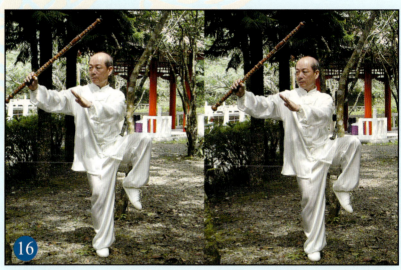

▲左腳提起，右手持棒向右後上方架棒，左手隨右轉擺於右手內側。

【落步繞棒】

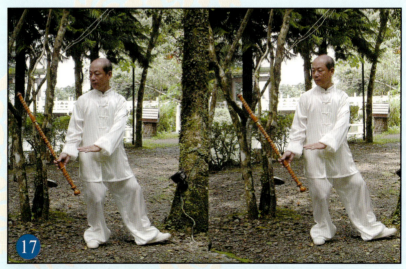

▲左腳向9點落步，右手持棒向下再向右下繞行，左手隨之。

6　右撩棒

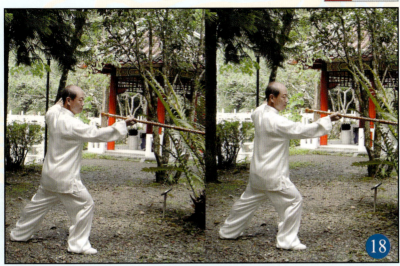

18

▲右腳上步成右弓步，同時右手握棒向9點撩出，左手擺至左側。

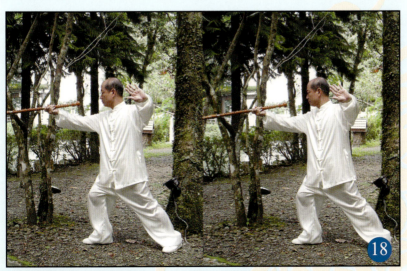

18

▲右弓撩棒之反向圖。

51

7 上步托棒

【左轉架棒】

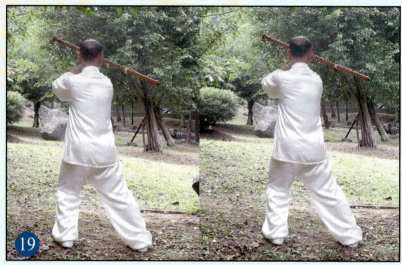

▲體向左轉同時扣右腳，左手向左側上架，與左手相合。

【右擺繞棒】

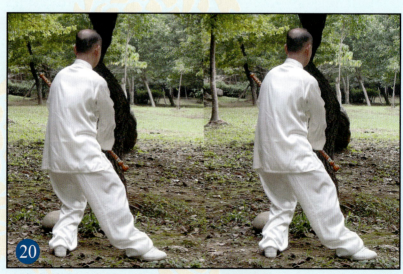

▲向右轉身，右腳尖向外擺，棒向左後繞行。

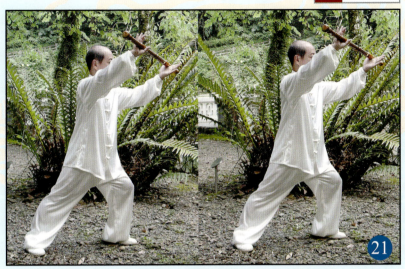

【左弓上托】

▲左腳向9點上步成左弓步，棒隨勢向前以左手接另一把位向上托架，棒斜45°。

8 翻身穿梭

【扣腳上架】

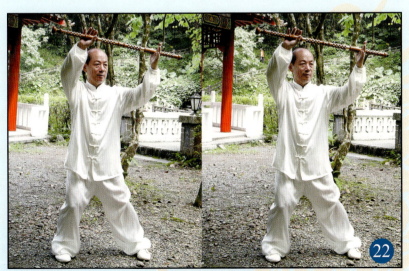

▲右轉體，左腳尖內扣，雙手持棒架於頭上。

8 翻身穿梭

【叉步盤手】

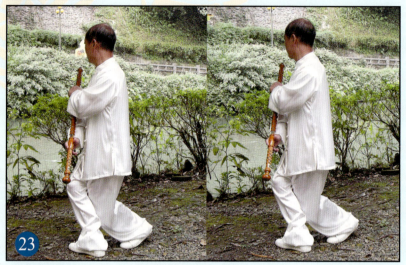

㉓

▲身體繼續右轉，右腳活步盤疊於左腳上成叉步，右手持棒置於
　體前左下方，左手置於體前右上方。

【獨立穿梭】

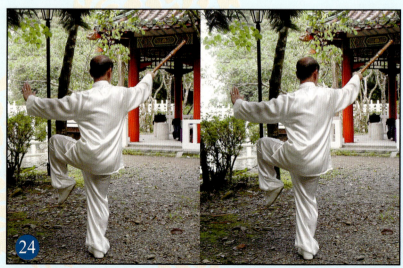

㉔

▲重心右移提起左膝，右手握棒順勢沖穿於右斜後方，左手側立
　掌推向3點方向（西）。

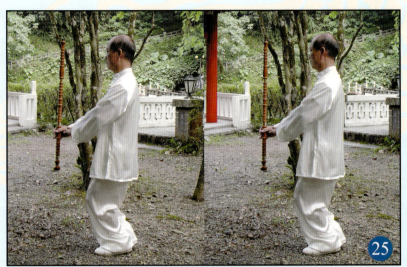

25

▲左腳落步，右腳收於左腳內側成丁步，右手握棒垂立於體前3
點方向（西），左手附於右腕。

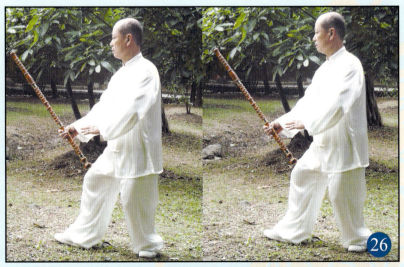

26

▲右轉腰右腳向前擺步，棒隨即向左側繞圈再翻落於右體前下
劈。

9

落步車輪劈【丁步立棒】

【右虛翻劈】

9 落步車輪劈

【馬步蓋劈】

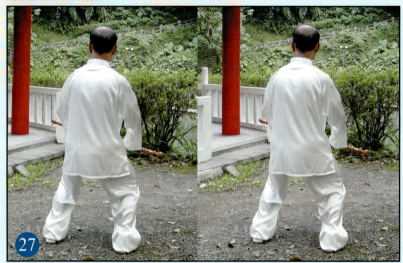

27

▲右轉腰，上左步成6點方向馬步，右手握棒向右側繞圈再以左
　手接應向下平劈。

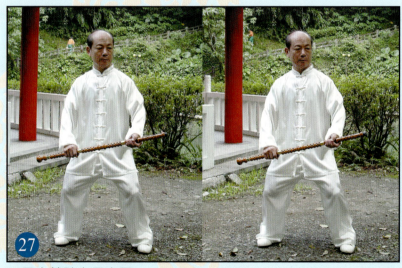

27

▲馬步蓋劈之反向圖。

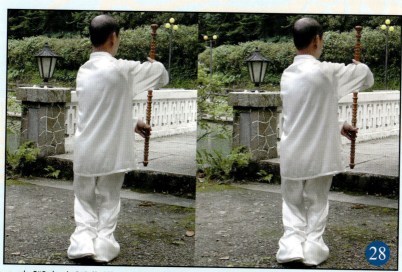

28

▲左腳向右腳收攏，雙手接棒向右斜後方立棒靠出，右手在上，
　左手在下。

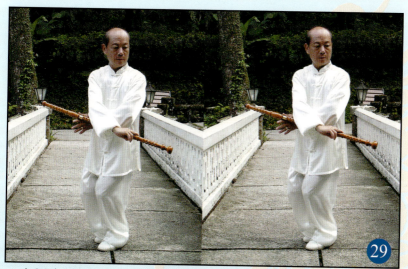

29

▲左腳向3點方向上步，續將右腳收於左腳內側成丁步，雙手持
　棒向體左側掛棒。

<div style="text-align: right">

10

左右掛打

【收步右靠】

【丁步左掛】

</div>

10 左右掛打

【叉步右掛】

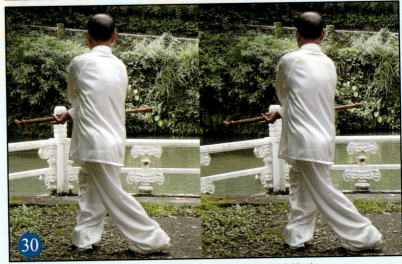

30

▲左腳向右腳收攏，雙手接棒向右斜後方立棒靠出。

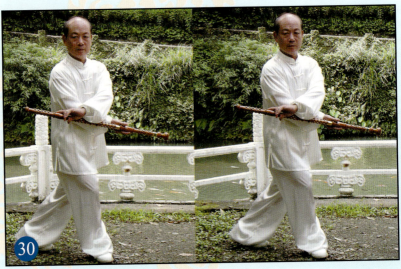

30

▲叉步右掛之反向圖。

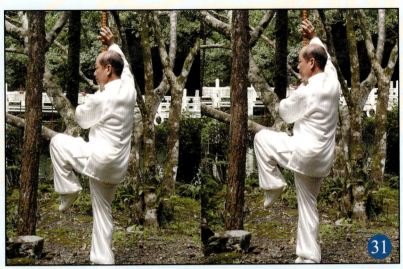

▲提起左膝，右手持棒向下再向上垂直高舉於身體右側，左手握棒置於右肩前。

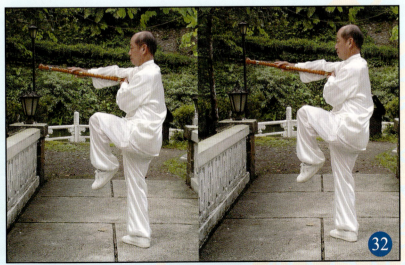

▲身體以腰為軸向左轉，同時右手持棒向3點方向平壓。

11

衝鋒陷陣

【獨立舉棒】

【左轉平壓】

11 衝鋒陷陣

【左弓背推】

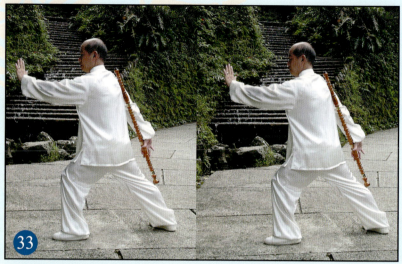

▲左腳向前落步成左弓步，右手持棒背於身體右後方，左手成掌向3點方向推掌，指尖同鼻高。

12 左上搖打

【上步前檔】

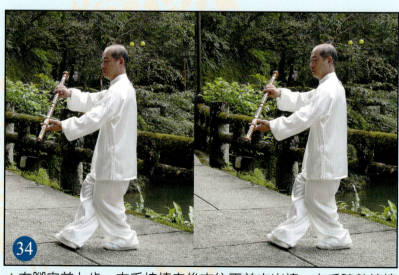

▲右腳向前上步，右手持棒自後方往正前方出棒，左手隨勢接棒以雙手向前方檔出。

12 左上搖打

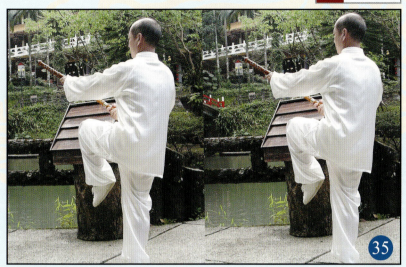

（35）

【提膝挑棒】

▲重心右移，提起左膝，雙手持棒向前挑起，左手在外，右手在內。

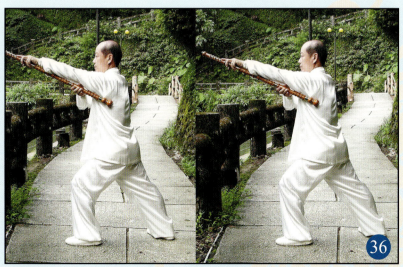

（36）

【左弓搖打】

▲左腳落步成左弓步，左手向上再劃弧置於右肩前再向左前方斜上搖打，右手置於左腋下方。

61

13

右轉身攔掃

【右轉雲棒】

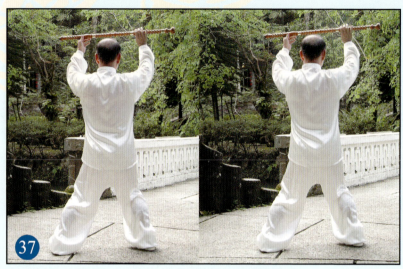

▲右轉身，扣左腳，雙手持棒於頭上劃平圓雲棒。

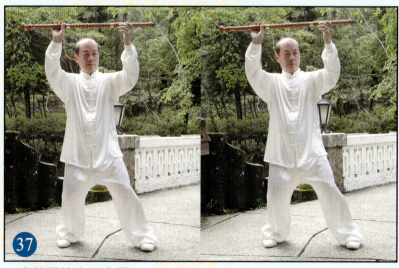

▲右轉雲棒之反向圖。

13 右轉身攔掃

【提膝雲棒】

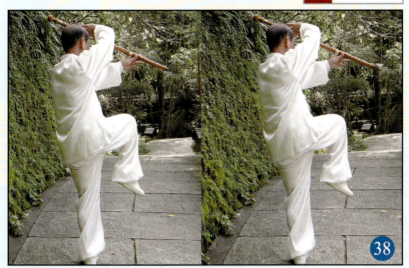

38

▲右轉身，扣左腳，雙手持棒於頭上劃平圓雲棒。

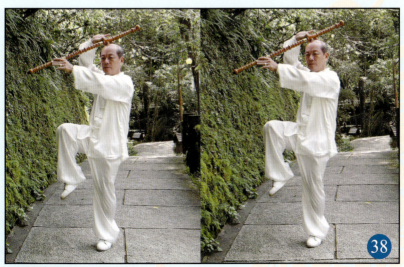

38

▲提膝雲棒之反向圖。

13 右轉身攔掃

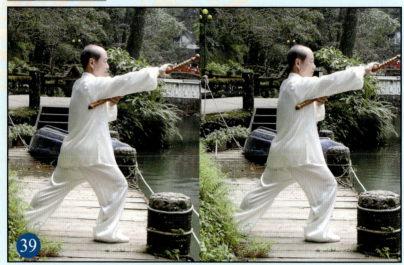

39

【右弓攔掃】

▲右腳落步成向9點方向之右弓步，雙手持棒劃弧再將右棒於右
斜前方攔出，左手置於右腋下。

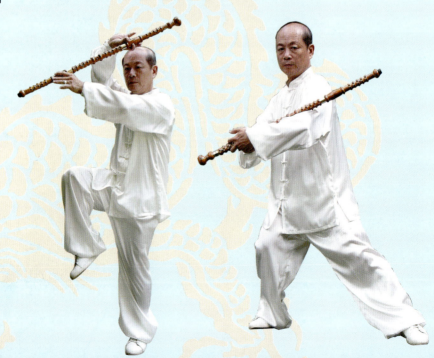

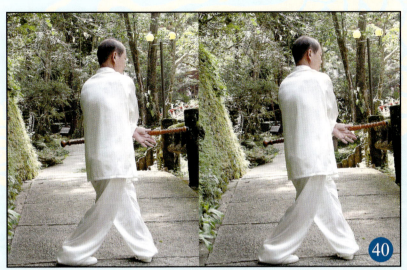

▲左腳向右腳前方蓋步，同時右手向左下掛出置於左後方。

14

倒步後劈

【蓋步左掛】

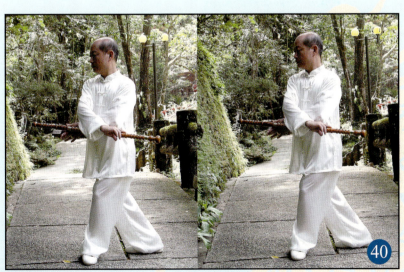

▲蓋步左掛之反向圖。

太極棒三十六式套路

14 倒步後劈

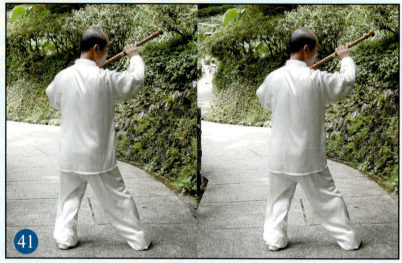

（41）

▲右腳向前9點方向上步，雙手持棒繼續劃立圓輪棒。

【上步輪棒】

14 倒步後點

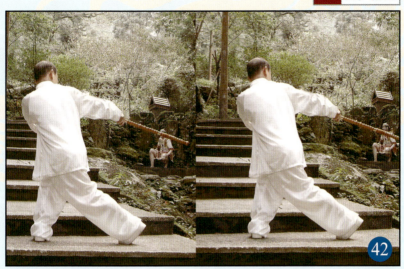

▲左腳向右腳後面叉步，右手持棒向右後方下劈棒，左手成掌置
　於右肩前。

【叉步下劈】

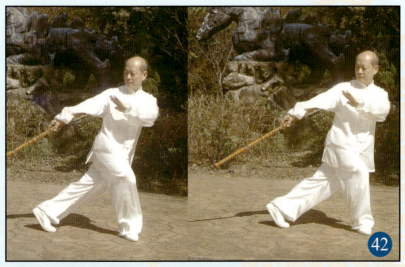

▲叉步下劈之反向圖。

15

左劈右撞

【後坐架棒】

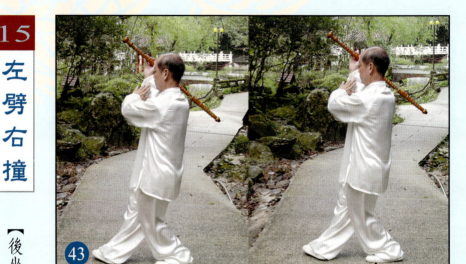

43

▲重心移至左腳，右手持棒架於頭上。

【撒步左劈】

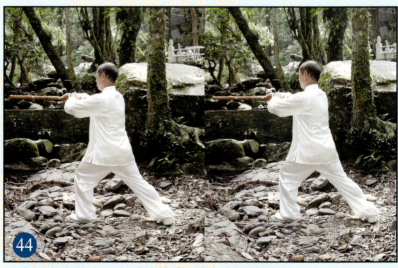

44

▲右腳向後撒步，右手持棒向3點方向平棒劈出。

15 左劈右撞

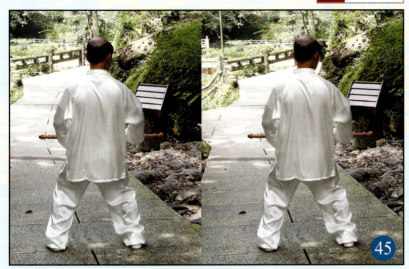

▲以腰為軸向右轉同時將雙腳扣成馬步，左手接握棒把，配合右
　手向右撞出。

【馬步右撞】

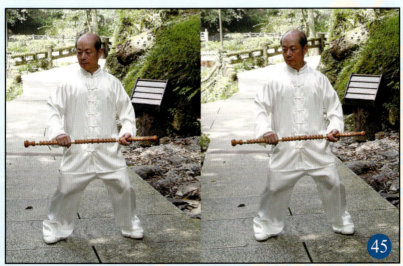

▲馬步右撞之反向圖。

16

右絞攔

【收腳搖檔】

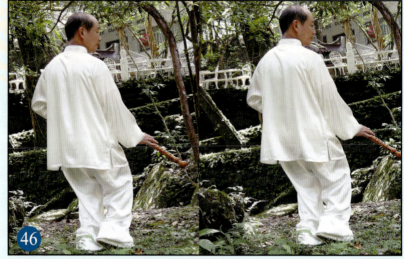

▲右腳向左腳收攏，同時雙手平握棒向右後再向左下方劃弧搖擋。

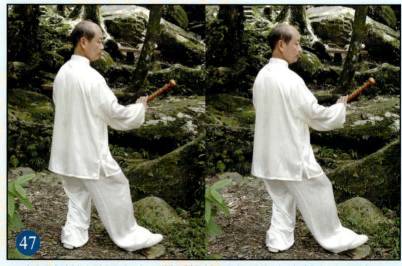

▲右腳向前以外擺步法，雙手握棒以右手為主向前上方攔棒。

【擺步攔棒】

16 左絞攔

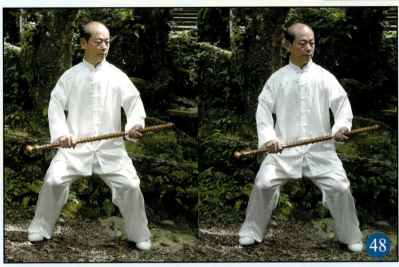

48

【馬步劈蓋】

▲右腳尖外擺，左腳上步成馬步，雙手握棒向下劈蓋。

17

左絞攔

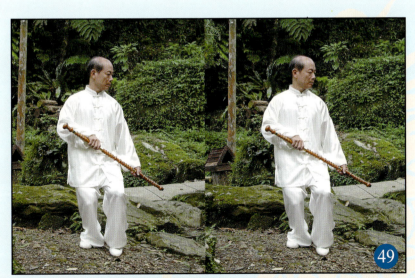

49

【收腳搖擋】

▲左腳向右腳收攏，同時雙手握棒向左後再向右下方劃弧搖擋。

17 右絞攔

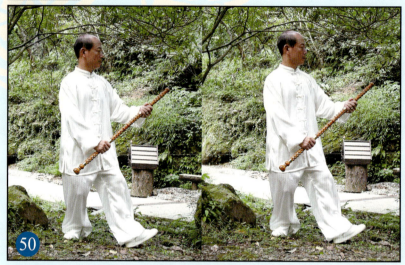

50

▲左腳向前以外擺步法，雙手握棒以左手為主向前上方攔棒。

【擺步攔棒】

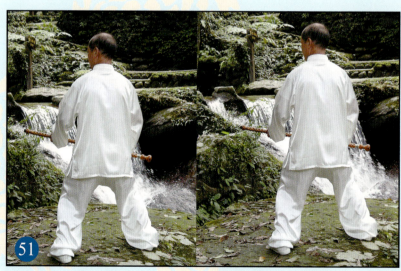

51

▲左腳尖外擺，右腳上步成馬步，雙手握棒向下劈蓋。

【馬步劈蓋】

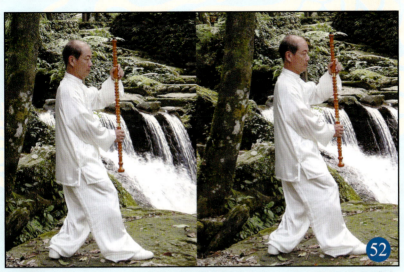

18 左弓步蓋

【右轉立棒】

52

▲重心左移，右腳尖外擺，雙手持棒成左上右下立棒置於身體左
　側。

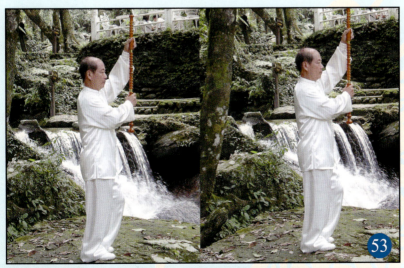

【丁步上舉】

53

▲左腳收至右腳內側成丁步，雙手持棒向上高舉。

18 左弓步蓋

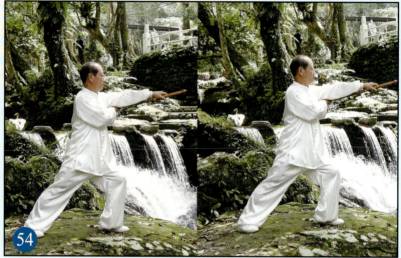

【左弓蓋棒】

▲左腳向9點方向上步成左弓步，同時雙手以左手為主向前9點鐘方向（東）平肩蓋棒。

19

退步拱架

【扣腳盤手】

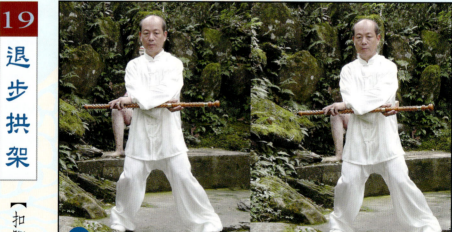

▲重心右移同時左腳內扣，雙手握棒左外右內盤棒於體前，12點方向（南）。

19 退步拱架

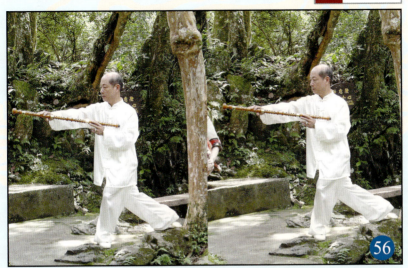

▲右腳向後退步，重心在左腳，雙手持棒以右手為主向3點方向平衝。

【退步右衝】

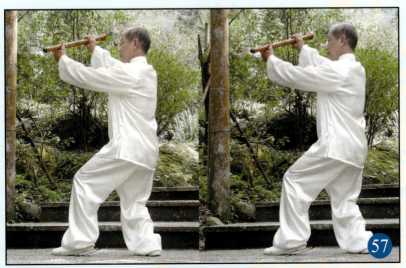

▲重心右移成左虛步，雙手握棒拱架於頭上方，棒斜45°。

【左虛拱架】

75

北6
西3 東9
南12

20 左撩換身劈

【左轉後擺】

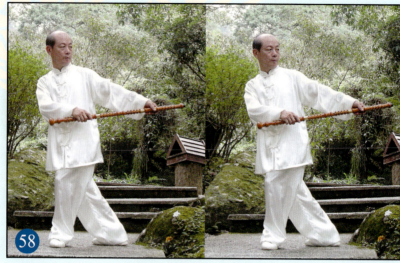

▲身體向左轉，左腳外擺，雙手持棒向左後方平擺。

【提腳右甩】

▲重心右移，隨即向右轉身，提起左腳，左手滑棒至右手處，同時右手鬆開再滑棒至左手上方甩出。

20 左撩換身劈

⑥

【馬步下劈】

▲左腳落步，續上右腳成朝12點方向之馬步，右手滑棒收至與左
　手相合，同時向下劈棒。

21 右撩換身劈

【右轉後擺】

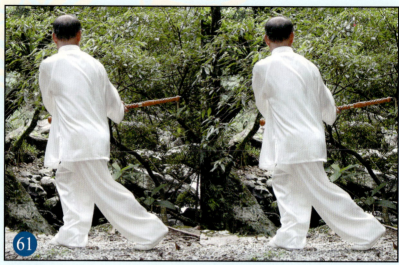

61

▲身體向右轉，右腳外擺，右手滑棒再以雙手持棒向右後方平擺。

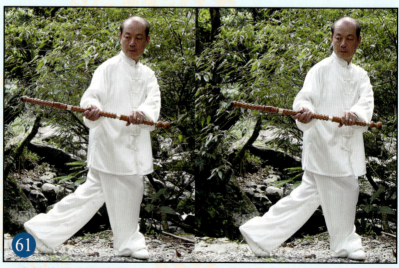

61

▲右轉後擺之反向圖。

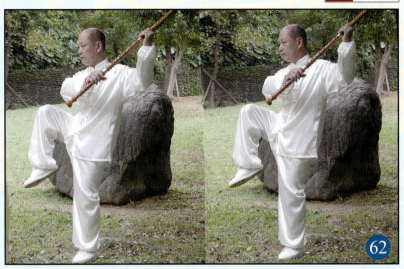

▲重心左移，隨即向左轉身，提起右腳，右手滑棒至左手處，同時左手鬆開滑棒移至右手上方甩出。

【提腳左甩】

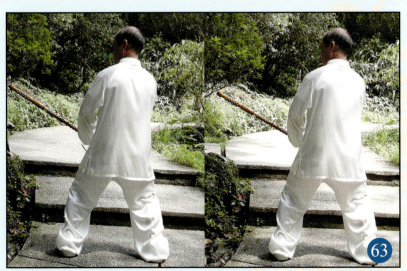

▲右腳落步，續上左腳成朝6點方向之馬步，左手滑棒收至與右手相合，同時向下劈棒。

【馬步下劈】

22

歇步右攔掃

【歇步攔架】

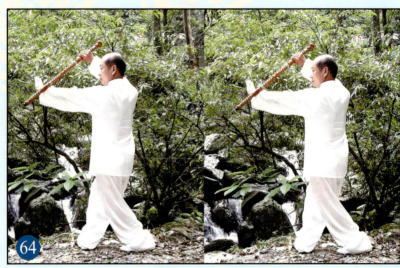

▲重心左移，右腳上步成歇步，左手成掌，掌心斜向下攔於棒外把手處，右手持棒架於頭上。

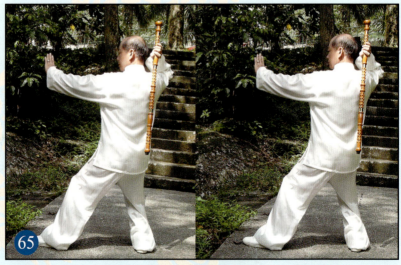

【上步纏頭】

▲重心右移，上左步，右手持棒纏於背後，左手置於前方。

22 歇步右攔掃

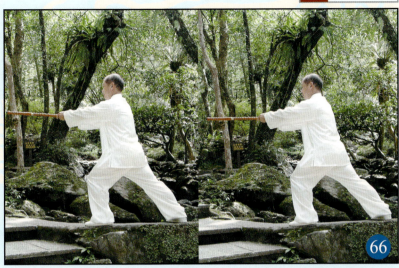

66

【左弓平掃】

▲重心左移成左弓步，右手持棒向前方平圓掃出與左手相合。

23

上步靠

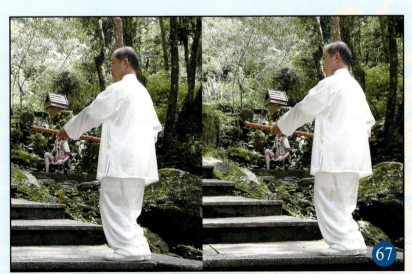

67

【收腳抽棒】

▲右腳收至左腳內側，同時右手持棒抽回右腰側，左手滑棒至另一把手處。

23 上步靠

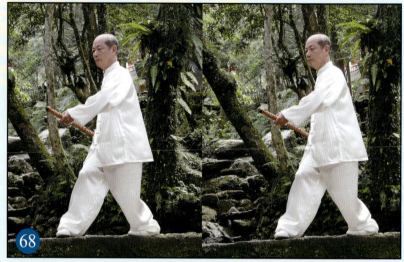

【上步帶棒】

▲右腳上步，同時雙手握棒隨左轉腰，平帶太極棒。

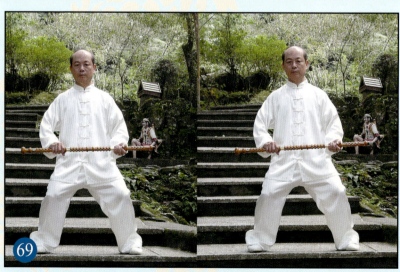

【馬步靠棒】

▲雙腳成馬步12點方向，雙手持棒平行靠出。

24
左轉身平刺
【左轉絞棒】

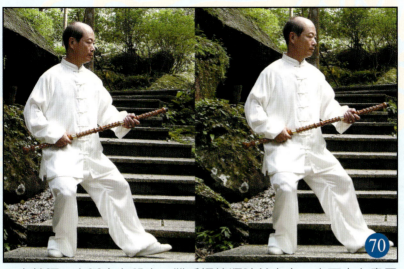

▲左轉腰，左腳向左移步，雙手握棒順時針方向，由下向上畫圓絞棒。

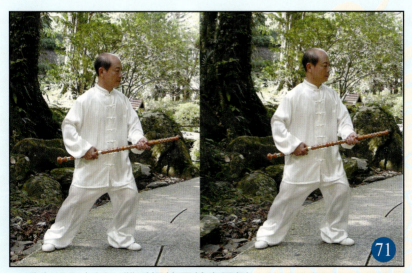

▲重心移至左腳，雙手握棒置於右腰側。

【重心左移】

24 左轉身平刺

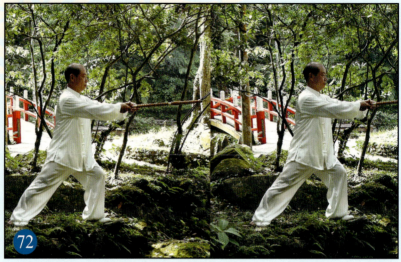

72

【弓步平刺】

▲重心前移成左弓步，雙手握棒向前9點方向平棒刺出。

25

左虛步撩

73

【左轉絞棒】

▲重心右移向左轉腰，左腳尖外擺，同時右手鬆開，移至左手外側，架於左額外側。

25 左虛步撩

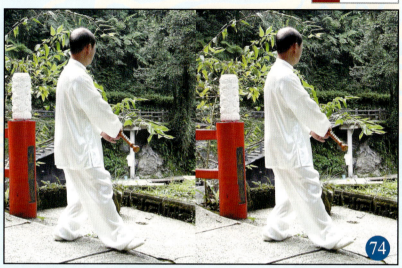

▲右腳向前上步，雙手相合握棒向左後由上往下繞棒。

【上步繞棒】

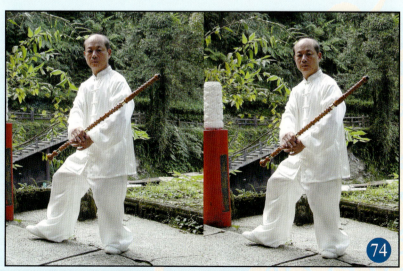

▲上步繞棒之反向圖。

25 左虛步撩

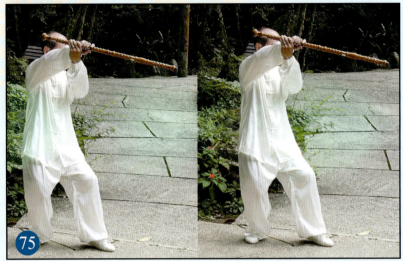

75

▲重心右移，左腳上步成虛步，同時雙手握棒向前9點方向撩出。

【左虛撩棒】

26 右弓步撩

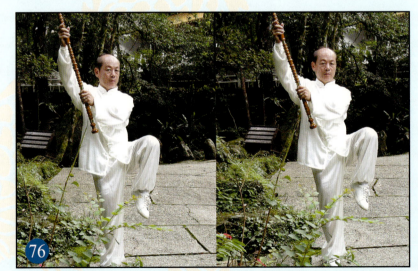

76

▲右轉腰提起左腳，左手持棒，右手向上滑棒至上把位處。

【右轉提腳】

26 右弓步撩

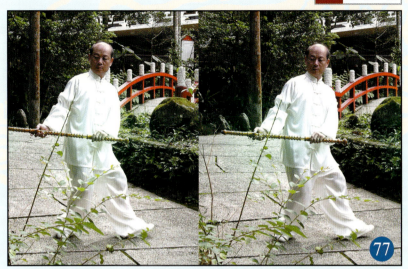

77

▲左腳向前9點落步，腳跟著地，雙手握棒向下繞棒。

【落步繞棒】

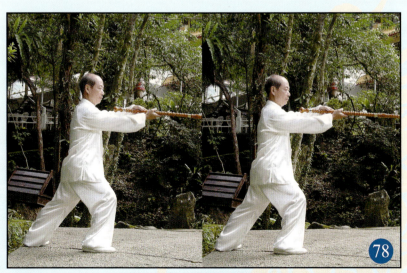

78

▲重心左移上右步成右弓步，雙手持棒向前撩出。

【右弓撩棒】

27 左虛撩棒

【收腳架棒】

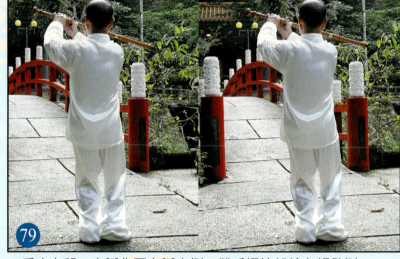

79

▲重心左移，右腳收至左腳內側，雙手握棒架於左額外側。

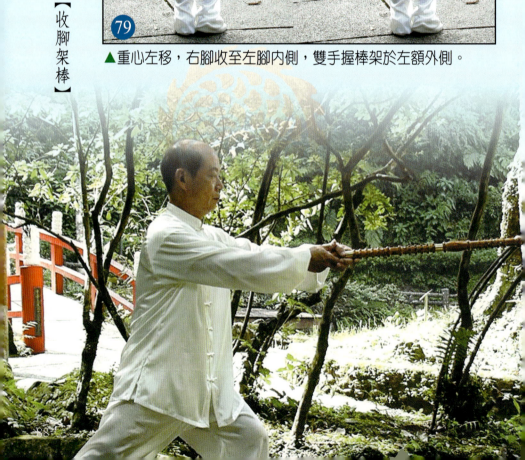

27 左虛撩棒

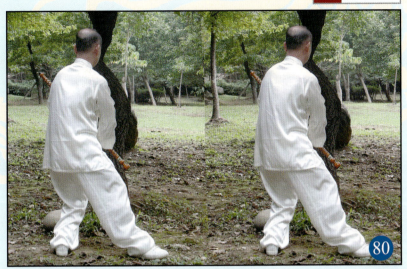

▲右轉腰上右腳，雙手持棒向左後方繞棒。

【右轉繞棒】

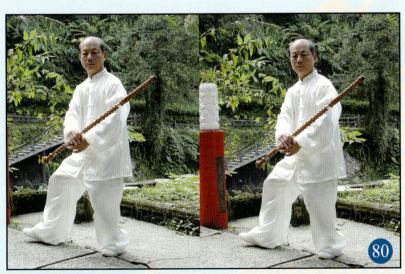

▲右轉繞棒之反向圖。

27 左虛撩棒

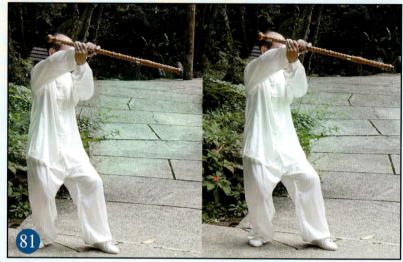

81

▲重心右移，左腳上步成虛步，同時雙手握棒向前撩出。

28 右弓撩棒

【右轉提腳】

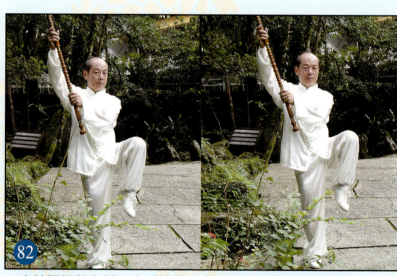

82

▲右轉腰提起左腳，左手持棒，右手向上滑棒至上把位處。

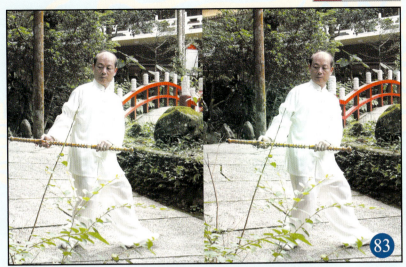

▲左腳向前9點落步,腳跟著地,雙手握棒向下繞棒。

【落步繞棒】

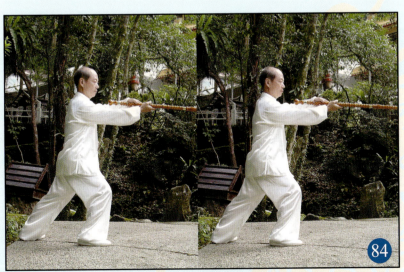

▲重心左移上右步成右弓步,雙手持棒向前撩出。

【右弓撩棒】

29 左上撩倒步【收腳立棒】

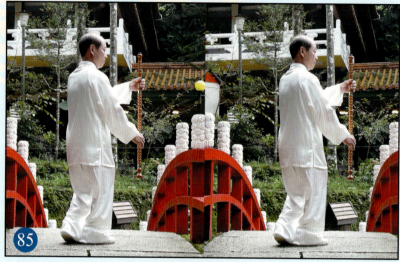

▲左腳收至右腳內側，右手握棒，左手滑至另一把手處，立棒於體右側，左手在上右手在下。

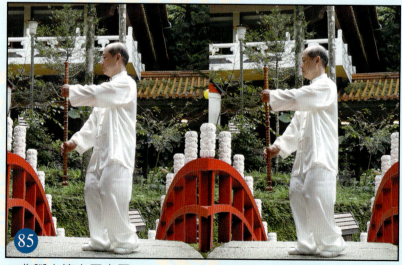

▲收腳立棒之反向圖。

29 左上撩倒步

▲重心左移，右腳跟外擺，同時雙手握棒翻轉180°，成右上左下立棒。

【左轉翻棒】

▲左轉翻棒之反向圖。

93

29 左上撩倒步

【叉步上撩】

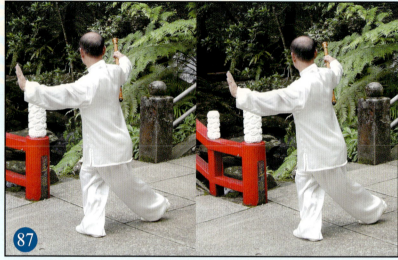

87

▲左腳向後方叉步，右手握棒由下向右後上方撩出，左手成掌劃弧置於體左前方。

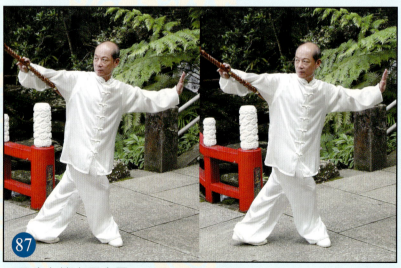

87

▲叉步上撩之反向圖。

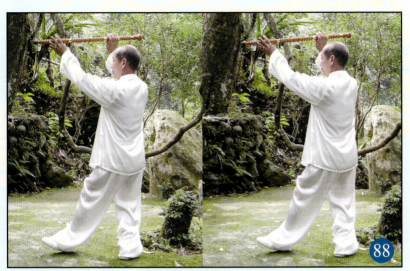

▲左腳上步3點方向，雙手握棒於頭上平雲。

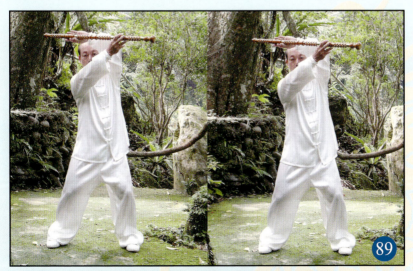

▲右腳上步成馬步朝12點方向，雙手繼續於頭上雲棒。

30

左轉身搖步

【上步雲棒】

【馬步雲棒】

95

30 左轉身搖步

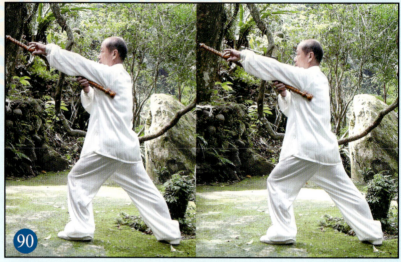

(90)

▲左腿向後退不成左弓步，雙手握棒劃平圓成左手在外右手在內攔掃，（3點鐘方向）。

【退步攔掃】

31

右
轉
身
搖
步

【蓋步雲棒】

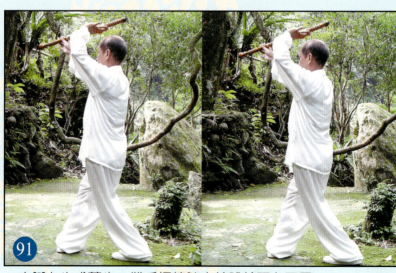

(91)

▲右腳上步成蓋步，雙手握棒隨右轉體於頭上平雲。

96

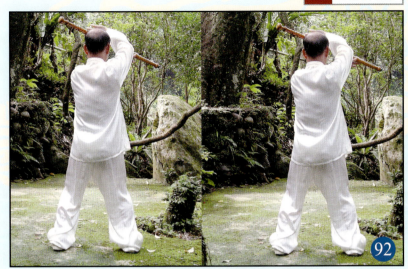

▲左腳上步成馬步朝6點方向，雙手繼續於頭上雲棒。

【馬步雲棒】

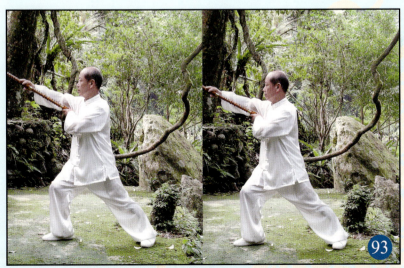

▲右腳向後退步成右弓步，雙手握棒劃平圓成右手在外左手在內
攔掃，（3點方向）。

【退步攔掃】

32 左右掛劈

【收腳左掛】

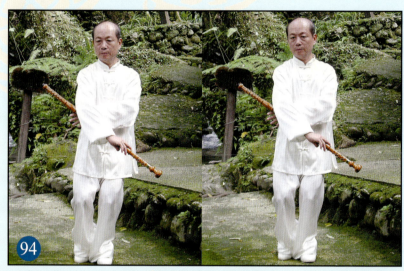

▲右腳收到左腳內側，雙手握棒掛於身體前方，面向12點方向。

【右擺繞棒】

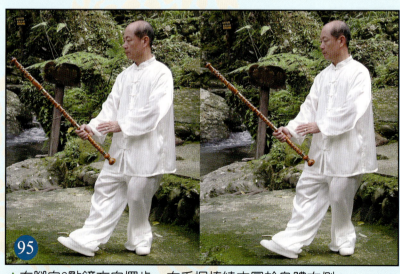

▲右腳向3點鐘方向擺步，右手握棒繞立圓於身體右側。

32 右弓掛劈

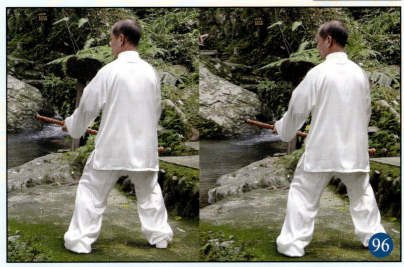

▲左腳上步成馬步6點方向,同時雙手握棒向下輪劈。

【馬步輪劈】

33
右翻大劈

【扣腳斜推】

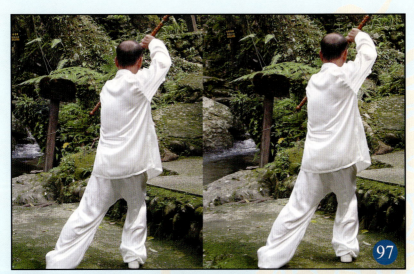

▲重心右移,扣左腳,同時左手鬆開掌心朝外與右手同時將棒往7點半方向推出。

99

33 右翻大劈

【提膝上架】

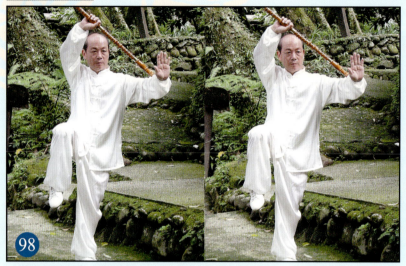

98

▲重心左移提起右腳，右手持棒高舉架於頭上。

【提膝上架】

【馬步大劈】

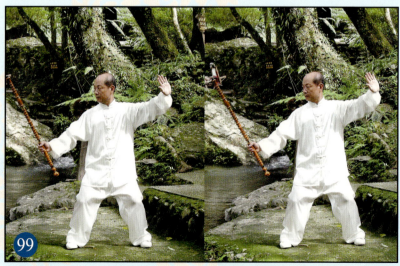

99

▲右腳落步成12點方向馬步，右手順勢持棒向3點方向劈棒成斜45°。

34

纏頭斜劈

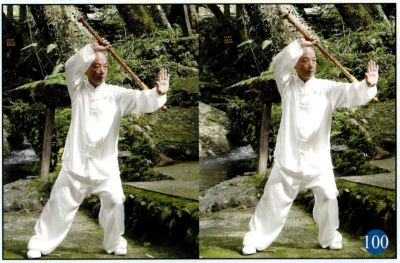

▲重心左移，右手握棒向左格檔，太極棒置於左手肘部外側。

【左轉格檔】

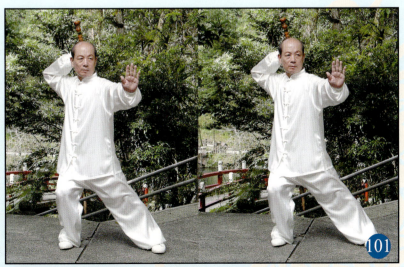

▲重心右移，左腳尖向內扣，右手持棒纏於身體背後。

【右轉纏頭】

34 纏頭斜劈

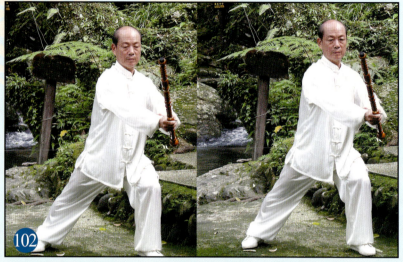

【退步斜劈】

▲右腳向後退一步，同時右手持棒向斜前方劈出。

35

立正抱棒

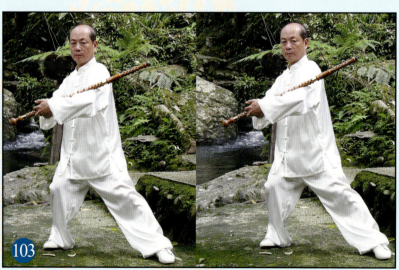

【右轉接棒】

▲重心右移，左腳內扣，右手持棒與左手相合，置於左肘內側。

35 立正抱棒

104

▲重心右移，左腳後退成平立步，右手將棒交於左手同時成掌舉
　於右體側上方。

105

▲左腳向右腳靠攏成立正姿勢，同時右手下落置於身體右側，
　（面向12點方向）。

【立正抱棒】

36

收式

【向右翻棒】

▲左手握棒向右方體前平翻成棒梢向右。

【右手接棒】

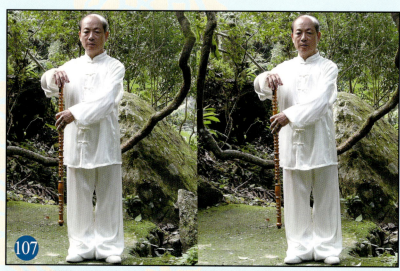

▲左手繼續往右側下落，右手隨即接握太極棒之頭部。

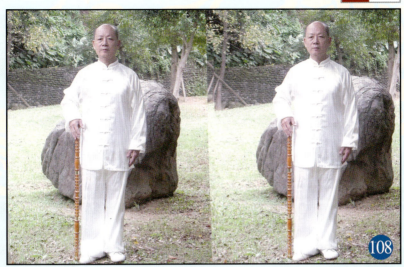

⑩108

▲右手接棒將棒梢向下落於右腳趾旁,左手隨即收於身體左側成
　還原姿勢。

【接棒還原】

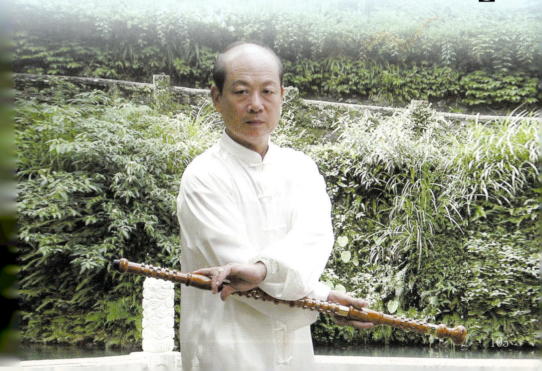

附 錄

太極拳經

太極拳經

一舉動，週身俱要輕靈，尤須貫串。氣宜鼓蕩；神宜內斂。無使有缺陷處，無使有凸凹處，無使有斷續處。其根在腳，發於腿，主宰於腰，形於手指。由腳而腿而腰，總須完整一氣。向前退後，乃能得機得勢。有不得機得勢處，身便散亂。其病必於腰腿求之。　上下

前後左右皆然。凡此皆是意，不在外面。有上即有下，有前即有後，有左即有右。如意要向上，即寓下意。若將物掀起，而加以挫之意。斯其根自斷，乃攘之速而無疑。虛實疑分清楚，一處有一處虛實。周身節節貫串，無令絲毫間斷耳。

◎編後語◎

　　本書出版特別感謝多位前輩、老師、先進們的支持與指教，並為本書提序、在編輯過程中承蒙中華民國太極拳總會黃副理事長裕盛老師的資料提供，並為本書提序。中華太極棒運動氣功協會黃理事長清二先生提序，同時感謝我的內人邱英子女士全程擔任靜態與動態之攝影，也感謝鴻運知識科技有限公司負責人于靜波先生的肯定出版，得以順利出書。

　　太極棒另有的特性，既當您雙手握棒時其所附之磁石，可於體內產生磁場，促使酸鹼值達到正常，再加以伸展運動，配合按摩可消除氣血淤塞、活化細胞，利用吐納導引、又可達調脊、預防駝背、脊椎側彎等……，連續使用後將有意想不到的效果。

　　三十六式太極棒一書以立體靜態圖片問世，旨在為所有愛好中華武藝發揚盡一己之力，提供本人所學與同好們共襄盛舉，更期許能帶給全民健康愉快，若文詞中有遺漏之處，祈請先進同好們給予指正是盼。

國際級武術裁判　　　中和市安和路195號

蕭　漲　庸　敬筆　　電話：（02）2249-7756
　　　　　　　　　　手機：　0912-562-112

信 用 卡 產 品 訂 購 單

24小時傳真訂購電話：(02)2367-6409　　　客戶服務專線：(02)2367-8118

訂購人基本資料

姓名：　　　　　□男　□女　　　　訂購日期：　　　年　　月　　日

身分證號碼：　　　　　　　信用卡號：

（請全部填寫）

信用卡簽名：　　　　　　　　　信用卡有效日：西元　　　年　　月

連絡電話：日（　）　　　　夜（　）　　　　生日：　　年　　月　　日

連絡地址：

□□□　　縣市　　區鄉鎮　　里村　鄰　　路（街）　段 巷 弄 號 樓

授權碼：　　　　　　　　　商店代號：鴻運知識科技有限公司

送 貨 資 料

收貨人姓名：　　　　連絡電話：日（　）　　　　夜（　）

收貨地址：（與訂購地址相同免填）：

□□□　　縣市　　區鄉鎮　　里村　鄰　　路（街）　段 巷 弄 號 樓

產品代號	品　　名	數量	單　價	總　價
郵資（未滿1000元者請自付郵資）				
合計				

※注意事項

凡購滿1000元以上，免加郵資，未購滿1000元者，須自付郵資費用80元
（請在訂購單之運費欄加列郵資費用）

三十六式太極棒／蕭漲庸作，—— 一版。——台北縣
中和市 ; 鴻運知識科技, 2005〔民94〕
　　面; 　　公分。——（養生太極系列 ; 2）
ISBN 986-80941-0-0（平裝）

1. 太極棒

528.974　　　　　　　　　　　　　　　94009417

養生太極系列2——三十六式太極棒

作　　者／ 蕭漲庸
執行編輯／ 美術編輯／ 封面設計／ 潘王大‧潘彥儒
發 行 人／ 于靜波
出 版 社／ 鴻運知識科技有限公司
地　　址／ 台北縣中和市自立路66號1樓
電　　話／ （02）2947-9208‧2947-9801
傳　　真／ （02）2947-9409
劃撥帳號／ 19755641 戶 名／ 鴻運知識科技有限公司
出版日期／ 2005年1月1日 一版一刷

總 經 銷／ 采舍國際www.silkbook.com新絲路網路書店
地　　址／ 台北縣中和市中山路二段366巷10號3樓
電　　話／ （02）8245-8786
傳真電話／ （02）8245-8718

促 銷 價／ 新台幣 320 元
ＩＳＢＮ／ 986-80941-0-0

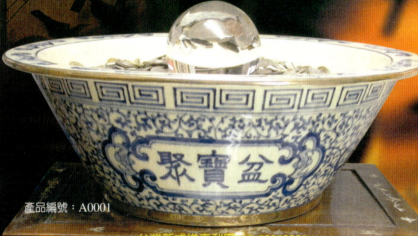

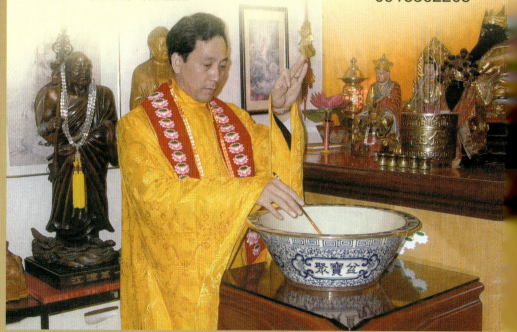

黃水晶招財貔貅

貔貅是中國古代的一種瑞獸，在風水上經常被當成驅邪、擋煞、鎮宅之用，威力之強是有目共睹的。貔貅喜愛金銀財寶的氣味，故常咬財寶回來討主人歡心，因此除了上述功能以外，貔貅招財、旺財的功能更是為人津津樂道。

黃水晶的旺財磁場是所有水晶當中最強的，再配合貔貅的雕飾造型與大師的加持，將產生不可思議的強大能量！黃水晶招財貔貅不但可以幫您辟邪擋煞、招正偏財氣、增強旺財磁場，更是您隨身開運的最佳聖品！

規格：黃水晶貔貅 (公貔貅-男用：母貔貅-女用)+黃水晶串珠88顆

產品編號：C0011(公)
C0012(母)

新品特惠價：1680元(每條)

優惠期間一次購買公、母一對 限量回饋價：2999元

開運圓滿如意轉氣瓶

「氣」在風水上十分的重要，所謂風水學，其實就是教人如何擅用氣場，匯聚旺氣，能為自己招來財祿與健康的一門學問，而「開運圓滿如意轉氣瓶」便是在這樣的原則下所產生的風水聖品。「開運圓滿如意轉氣瓶」由日本進口的高溫瓷土燒製而成，轉氣瓶有「金口」與「九蝠」，象徵「九福臨瓶、招金納銀」；上段是八吉祥圖，代表「八大吉祥、平安如意」；下段有象徵福氣的「蝙蝠」、象徵財富的「古錢」、以及象徵長壽富貴的「壽桃」，三者集於一瓶，表示「福祿壽三星齊聚」，再經由風水大師陳冠宇親自開光加持，效果更強！開運圓滿如意轉氣瓶無疑的是風水用品中的頂級聖品。

用途：

聚氣招財：
將「開運圓滿如意轉氣瓶」置於陽宅中的財位，可產生聚氣、旺氣、招財致富的效果。

夫妻圓滿：
開運圓滿如意轉氣瓶內放金錢劍一把，擺設在臥房之內，可以斬斷任何桃花糾葛、使夫妻感情更加恩愛、圓滿如意。

氣轉乾坤：
陽宅氣場不順，可將「開運圓滿如意轉氣瓶」放置在店面、辦公室、或居家的玄關入口，可加速氣場的流動，亦可將氣往內引導，讓陽宅匯聚旺氣。

產品編號：A0002

尺寸：瓶身圓徑30公分、高26公分
瓶口內徑8公分

隨身開運掛飾

許多讀者問老師，雖然開運畫、聚寶盆十分靈驗，但卻不能時時刻刻背著走....別煩惱！隨身開運掛飾，最像您最貼身的開運大師，讓您走到哪裡，好運就跟到哪裡！

備註：每件隨身開運掛飾都經過老師開光加持，陳老師再依掛飾的功效不同，附上開光後的獨門祕藏靈籤符籙，將可使開運效果達到最強！

增強愛情運的掛飾　　特惠價：199元

附愛情和合靈符

使用方法：可以將掛飾掛在腰間、皮包（若不方便懸掛亦可收在包包內）；也可以掛在床頭、衣櫃、臥房門邊。

適用對象：已婚、未婚，想要增進夫妻感情、情侶間的親密關係之對象；另外單身男女想增強異性緣、感情生變想挽回對方的心之對象亦適用。

1.永結同心

產品編號：B0041

鴛鴦比翼而飛，若不幸喪偶，剩餘的一隻決不另結新歡，比喻兩人感情的堅貞。新婚或戀愛中的男女，可將「永結同心」掛在雙方的腰間，時時提醒彼此對方的重要。

2.如魚得水
　（年年有餘）

產品編號：B0042

魚一直是中國人心目中吉利的表徵，代表財富，也代表男女之間感情的融洽，古人把雙魚看作是愛情忠貞幸福的象徵，感情若遇爭執與波折，也可用「如魚得水」來當作感情的潤滑劑。

訂購洽詢專線：(02)2947-9208.0918362268

增強財運的掛飾　特惠價：199元

附財運亨通靈符

使用方法：可以將掛飾掛在腰間、錢包、皮包、公事包上(若不方便懸掛亦可收在包包內)、或收銀台、保險箱上；也可將掛飾掛在店面醒目的角落當成裝飾品，讓你生意興隆；掛在居家或辦公室平日出入的門邊，讓您進出發財。

適用對象：開店、經商、洽公的生意人、業務人員；正財運、偏財運不佳、漏財、左手進右手出、始終無法聚財之對象；運勢受阻、氣運衰弱之對象。

1.身有餘錢

產品編號：B0011

取「春」字「剩餘」的衍生意義，再加上十個古錢的造型，取其十全十美的意思。
時時刻刻讓您有餘錢在身，取之不盡、用之不竭，讓您的口袋變成聚寶盆！同時也時時提醒您，在花每一分錢的時候，先三思而後行。

2.腰纏萬貫

產品編號：B0012

以「蟬」與「古代貫錢」的造型，象徵腰纏萬貫、富貴榮華。
俗話說：「想要有錢，就要先像個有錢人。」「腰蟬萬貫」可以加強你追求成功富貴的信念，讓您無時無刻看起來都像是個成功的企業家，同時也可以固守元氣、辟邪保平安。

3.福祿雙全

產品編號：B0013

結合「蓮花」(取連發之意)、「葫蘆」(福祿)、貫錢、元寶，讓您連發富貴、納福納祥、廣收四方金銀財寶。掛在腰間可趨吉避凶、增加財運；掛在公事包上可保工作順心；掛在店面可讓您生意興隆。

4.錢蛙賜寶

產品編號：B0014

相傳錢蛙會啣錢進家門，因此錢蛙也成為人們口耳相傳的招財靈物。以招財錢蛙、魚、蓮花所貫串而成的錢蛙賜寶，讓您財源廣進、一路連發、年年有餘。

增強事業運的掛飾　特惠價：199元

附事業有成靈符

使用方法：可以將掛飾掛在腰間、書包、皮包、公事包上(若不方便懸掛亦可收在包包內)；也可將掛飾掛在店面醒目的角落當成裝飾品，可讓你生意興隆；掛在居家或辦公室平日出入的門邊，可讓您事業蒸蒸日上、工作平步青雲。

適用對象：開店、經商的生意人、業務人員、辦公人員、學生(考生)；事業運(考運)不佳、人緣不良、工作遇瓶頸無法突破、業務衰退之對象。

1.事業有成

產品編號：B0021

以「壺」象徵「福」、「富」，以樹葉象徵「事業」，整串的樹葉也象徵本固枝榮、事業成功穩固。
當事業遇到瓶頸的時候，最需要的就是加強成功的信念，「事業有成」以最簡單的方式激勵人心，賜予您迎向挑戰的勇氣與決心。

2.步步高升

男 產品編號：B0022

女 產品編號：B0023

男　　　女

人生有夢、築夢踏實，儘管理想再高再遠，也要一步一腳印，認真努力。失意之人最忌心浮氣躁，很容易壞了大局，其實危機就是轉機，「步步高升」讓您踏穩向前的每一步，轉凶為吉、開拓運勢，讓您真正享受成功的滋味。

訂購洽詢專線：(02)2947-9208.0918362268

3. 連中三元

產品編號：B0024

在中國社會裡，不論求學或工作，總免不了大大小小的考試，考試除了考實力、也考運氣，以「粽」象徵「包中」來求取好兆頭，讓您在試場上無往不利，財富、事業都如意。另外，偏財運不佳者亦可隨身配帶，有意想不到的招財效果，是彩迷們的最愛！

4. 前途光明

產品編號：B0025

人生的運勢起起伏伏，當運勢轉弱的時候，最需要一盞能夠指引前路的光明燈，「前途光明」適合時運不濟，人生正逢低潮、財運事業處處受阻的朋友隨身配帶，有神奇的開運效果，運勢如果能夠開朗，財運、事業自然順心如意。

增強平安運的掛飾　　特惠價：199元

使用方法：可以將掛飾掛在腰間、皮包、公事包（若不方便懸掛亦可收在包包內）；也可以掛在床頭、門邊、桌上。

適用對象：運勢不佳、災禍不斷、常犯意外血光、小人五鬼、健康狀況不良、氣虛體弱之對象。

附平安開運靈符

1. 好運連連

產品編號：B0031

蓮花是清靜、聖潔的象徵，也是學佛清修之人最喜歡配帶的飾品。如果人際關係出現障礙、家庭風波不斷、災禍無端萌生者，可以隨身配帶「好運連連」，清新脫俗的二蓮，能讓您好運連連、福報連連。

2. 法輪常轉

產品編號：B0032

以「卍」字和「法輪」所組成的「法輪常轉」，造型吉祥優雅，同樣是學佛清修者用來護身的最佳飾品。「法輪常轉」具有趨吉避凶的效果，隨時隨地帶在身邊，可常保平安順遂、事事如意、法喜充滿。

3. 金剛伏魔

產品編號：B0033

金剛杵是佛教用來降妖伏魔的法器，以「卍」字、金剛杵、菩提葉所組成的「金剛伏魔」，隨身配帶可以防陰靈侵犯，身體有無名病痛或災禍不斷者，可以用「金剛伏魔」來轉禍為福、趨吉避凶、達到身心清靜祥和。

4. 威鎮八方

產品編號：B0034

八卦是鎮煞辟邪最好的用品，隨身攜帶可保出入平安，掛在室內當成裝飾也有化掉許多不好的氣場，讓您住得安心、行得順利，是辟邪鎮煞的最佳聖品。壞的氣場消除了，財富、好運自然跟著來！

訂購洽詢專線：(02)2947-9208.0918362268

如意真跡祈福中堂字畫

　　人的運勢的旺衰，與充斥在空間中的氣場息息相關，而陽宅的氣場，來自空間內所有環境的擺設與動線規劃，如果能適當的在空間中擺設吉祥物，便能夠輕易達到活絡氣場以及旺氣的效果。由陳冠宇老師以硃砂撰文祈福，並經特別加持，招吉祥、添如意，擇貴人日掛於陽宅旺位或老闆辦公室，招財、祈福、旺旺來。本真跡字畫非印刷品，以紅色緞布及紅木框裱飾，氣派非凡，具收藏增值空間，新居及公司開幕當賀禮，財源廣進，如意又吉祥。

規格:87cm×154cm　**限量特惠價 12,000元**

開運避煞水晶球

　　現代都市建築的設計的時候缺乏整規劃，經常會出現沖煞的情形，最常見的沖煞如：壁刀煞、簷頭煞、廟宇龍尾煞、以及正對家門的柱子、電線桿、行道樹等等，當陽宅外部出現沖煞的時候，就會讓居住者產生許多無名的災禍，例如破財、病痛、血光、犯小人等等，十分不平安，這時候就可以用水晶球來幫您擋災。開運避煞水晶球經過精心設計，具有特殊的切割面，當外部有任何沖射光體進入陽宅的時候，開運避煞水晶球能將任何角度來的沖射完全反折，化解掉外來的煞氣，常保居家平安、事事如意。

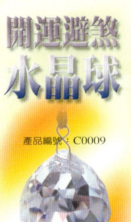

使用方法：
將開運避煞水晶球(小)懸掛於陽台、窗台或大門前，以紅絲線吊掛，高度以超過身高十五公分以上為佳，若沖煞嚴重，建議懸掛三個水晶球排成三角形以增加反射能量。若陽宅無處懸掛，亦可用底座置放在窗台或桌台上(大小皆可，以大水晶球為佳)，但必須要能對到沖射的物體。

特別附贈：懸掛紅絲線與吊鈎、八角透明底座。
(小)尺寸規格：40mm + 特殊切割面
限量特惠價 600元

(大)尺寸規格：100ｍｍ+特殊切割面
特別附贈：八角透明底座
原價2680元
限量特惠價 1980元

官居一品圖

仕途暢旺、名利雙收的強力幫手

規格：41×60.8cm(含高級紅木畫框)

官居一品圖是以蠟蠣兒和菊花所組成，蠟蠣兒的發音與「官兒」相近，乃是祈求升官發財之意，太陽代表事業如旭日東昇、前途光明，最適合當成居家或辦公室裝飾，它能讓你在工作或事業上無往不利、步步高升、位居一品，它絕對是幫您升官發財最佳利器。

產品編號：D0007

連錢圖

生意興隆、改善財務的超強秘方

規格：41×60.8cm(含高級紅木畫框)

錢是財富最直接的象徵，九枚古錢相連貫串，代表財運亨通、長久不竭，蓮花代表連發財富、繁榮興旺，連錢圖是用來求財最佳的吉祥畫之一，特別是開店做生意的朋友，掛連錢圖能夠改善財務狀況，讓你的生意不斷，把錢財一個接著一個通通拉進來。

產品編號：D0008

麒麟送子圖

生育問題、求子求女的解決方案

規格：41×60.8cm(含高級紅木畫框)

您有不孕或生育上的困擾嗎？俗話說：「天上有麟兒，人間狀元郎」，麒麟送子圖是以童子乘麒麟由天而降，頸上戴著長命鎖，一手持蓮花、一手持如意，用來祈求連生貴子，此圖自推出以來，已造福無數求子無門的有緣人，若能再配合夫妻之貴人日懸掛，應驗度奇高無比。

產品編號：D0009

狀元及第圖

增強考運、開展智慧的頂級聖品

規格：26×39.3cm(含高級紅木畫框)

此圖是以身穿官袍、手持如意的童子乘龍翱翔於天際的模樣為主體，童子身穿官袍象徵出任高官，再取魚躍龍門而化為龍的衍伸意義，故稱為狀元及第。圖上另懸掛四支文昌筆，以祈求四隻文昌帝君加持，再以水晶球凝聚智慧能量，可讓家中唸書的子弟心思敏捷、思緒清明，將狀元及第圖懸掛於陽宅的文昌位上，能讓小孩的學習事半功倍、考場上無往不利。

※附贈：文昌筆四支(以硃砂開光)、水晶球

產品編號：D0010

原價2580元

新版限量回饋價 **1980**元

招財進寶圖

增強財運、創造財富的最佳法寶
規格：41×60.8cm(含高級紅木畫框)

這幅招財進寶圖相信不用多做介紹，自推出以來受廣大讀者的熱烈迴響，因為招財效果太過靈驗，讓這幅吉祥畫頓時成為最熱門的招財開運寶物。畫中最上方是大師獨門祕藏的招財符籙，中間是聚寶盆，下方則是代表連發財富的蓮花，三樣寶物齊聚，先是用靈符招財，再用聚寶盆來凝聚財富，最後再用蓮花來催旺所聚來的財富，想不發都難！

產品編號：D0002

和合二聖圖

增進感情、預防外遇的唯一選擇
規格：41×60.8cm(含高級紅木畫框)

近年來和合二聖圖已成為幫助感情和合的最佳聖品，事實上早在數百年前人們就已廣為使用，功效由此可見！以夫妻貴人日將此圖懸掛於房中，便可讓夫妻更加恩愛、夫唱婦隨、白頭偕老、永浴愛河，若是感情出現問題或碰到外遇爛桃花，亦可用此圖來化解，靈驗度極高！

產品編號：D0003

官上加官圖

升官發財、平步青雲的秘密武器
規格：41×60.8cm(含高級紅木畫框)

在競爭激烈的環境中，您有原地踏步、停滯不前的情形嗎？用官上加官圖可以讓您在職場上平步青雲、官運亨通，事業如旭日東昇、一鳴驚人，任何工作上的障礙都能一掃而空，讓您受貴人提拔，並且一展所長。

產品編號：D0004

八吉祥圖

明心見性、常保平安的最不二選擇
規格：41×60.8cm(含高級紅木畫框)

赫赫有名的八吉祥圖，是以八種象徵祥瑞的佛事法物所組成，包括法螺、寶傘、法輪、白蓋、寶瓶、金魚、蓮花、盤長等，具有強烈的無相開運力量，可以常保居家平安、家運興隆、事事順利，學佛者掛之亦有助開悟見性、透徹佛法。

產品編號：D0006

節節高升開運竹

竹子自古便是中國人最喜愛的開運植物之一，因為竹子具有多節、且不斷向上增長的特性，象徵「節節高升」的吉祥意義。節節高升開運竹是以翠綠之冰裂釉燒製而成，脫俗典雅、氣派大方，不僅保有竹節造型，本身更是一件精美的藝術品；瓶身、平底再輔以八卦、平安符與陳冠宇大師用印加持，以達到最佳的開運效果。如果您的人生正處在低潮、運勢不開、事業毫無突破、學業工作停滯不前，節節高升開運竹可以助您開通運勢，創造人生新契機；此外當成居家擺飾，也能達到鎮宅保平安、開運造運的神奇效果，絕對是家家戶戶必備的開運聖品！

使用方法：可擺設在客廳、書房、玄關、辦公室、店面等明顯的地方，求事業財富者可在瓶中插
九支開運竹(萬年青)，求功名學業者可內置四隻文昌筆。

規格：高40cm、瓶口圓徑9cm、瓶底圓徑13cm(附高級紅木雕花底座、收藏錦盒)

原價3600元
限量典藏價 *2980* 元

戶納千祥
家生百福
吉星高照
鴻運當頭

吉祥如意中國結

中國結是我國繩藝與吉祥文化的完美結合，自古便廣泛被運用在服裝、家飾、藝品、掛飾等，它可與不同的吉祥結與吉祥物結合成不同的吉祥飾品，是非常受人歡迎的開運吉祥物。

吉祥如意中國結是結合了大紅的祥瑞吉慶結、招財進寶綴珠、富貴牡丹綴珠、及大師獨門財運亨通靈符，用途十分廣泛，它可以掛在陽宅的任何角落，幫助您招福納祥、迎財開運，掛於車內亦可常保行車平安、出門一路發。

規格尺寸：長36cm　　產品編號：B0061

超值回饋價 *299* 元

產品編號：A0011

八卦開運梅瓶

產品編號：A0012

「梅瓶」是發明於宋代的一種特殊瓶式，歷經元、明兩代的不斷改良精進，已成為中國瓷器的代表形式之一。梅瓶的特色是瓶口小、肩豐胸闊、瓶身修長、曲線優美，宛如古典美人一般，因為瓶口小，只能插下一兩隻梅枝，故稱為梅瓶。

八卦開運梅瓶是以中國最著名的鈞窯梅瓶為藍本，再漆上朱紅色特殊釉料，經窯變之後，每隻梅瓶都會呈現出獨一無二的特殊紋路，瓶身有金色八卦加持，讓八卦開運梅瓶更具收藏價值，它不止是一件藝術精品，也是陽宅風水開運的寶物，擺設在陽宅的任何角落，皆可產生轉氣開運、鎮宅保平安之效，絕對值得擁有！

使用方法：
要轉化陽宅氣場，可將梅瓶置於玄關或陽宅入口處，八卦朝屋外，置於臥房內避免將八卦對到床；求姻緣者可於瓶中插梅枝或玫瑰三枝；求財者可插銀柳或開運竹三枝。

規格：瓶身24cm、圓徑15cm（附贈精美典藏錦盒、紅木底座）

原價2980元　限量特惠價 **2580** 元

五帝招財盤

規格：
圓徑19cm + 精緻典藏盒 + 高級紅木底座 + 招財符 + 五帝錢×5枚

產品編號：A0010

古錢經千萬人的使用，具有旺氣的效果。五帝錢是指五位當旺的皇朝所鑄的錢幣，以五帝錢招財，可達到借氣補氣，旺財興運的效果。五帝招財盤是最簡易有效的招財用品之一，精緻美觀，聚財效果又佳，堪稱是迷你聚寶盆！

使用方法：
將五帝招財盤安置在貴宅財位上，五枚五帝錢擺在招財盤的四個角落和正中間，四枚錢幣必須分別落在東南西北四個方位上，代表東南西北中五路進財的意思。

原價2680元　限量特惠價 **1980** 元

五行護身水晶八卦

白水晶：五行屬金
綠水晶：五行屬木
藍水晶：五行屬水
紅水晶：五行屬火
黃水晶：五行屬土

八卦原本就是避邪、鎮煞的最佳法寶，配合五色水晶所製成的五行護身水晶八卦，更可用來護身開運、常保平安，功效十分卓著！

為發揮其最大功效，可配合「當日五行」或「生肖五行」交替使用。

當日五行：每日都有其所屬五行（請參閱農民曆），可佩帶與當日五行相生或相同五行的水晶八卦，便可達到天天開運的效果。

生肖五行：每種生肖都有所屬五行，依照月令不同，可穿著不同色系之服裝來幫助開運（請參閱每年出版之風水聖經），亦可佩帶與開運色系相生或相同之水晶八卦，同樣可達開運之效果。

產品內容：五行護身水晶八卦×5(含白綠藍紅黃五種，恕不零售)

五行相生表
木 火 土 金 水

產品編號：C0013

原價1980元
超值回饋價 **1380**元

密宗催財化煞麒麟組

麒麟名列中國四靈之一，同時也是風水學中鎮宅化煞、轉禍為福、招財催旺的寶物。

麒麟最擅長的是化解陽宅煞氣，舉凡壁刀煞、鐮刀煞、穿心煞、屋角煞、五黃煞、白虎煞等等，以麒麟來化解都有不錯的功效。另外，若家中犯有陰煞，導致居住者住不安穩、疾厄不斷、意外血光連連、家庭不和諧、小人五鬼纏身者，亦可用麒麟來鎮壓。

麒麟性情仁慈忠誠，與獅虎等避煞物不同，以麒麟作為家宅守護獸，不但護主亦不傷人，同時還具有招財、添丁(麒麟送子)、消災解厄、驅陰鎮宅、化煞開運等廣泛用途，好處多到說不完！

密宗催財化煞麒麟的造型比傳統中式麒麟更加威嚴，口啣五帝錢，可以加強驅邪化煞之能，亦可達招財催財之功效；頸繫開運五色線，可幫助您諸事如意、心想事成。

使用方法及注意事項：
若陽宅犯有沖煞，可將麒麟擺設在犯煞的角落，若為鎮宅招財之用，則可擺在大門兩側。擺設麒麟時公母一對必須同時分立左右，頭一律朝外。

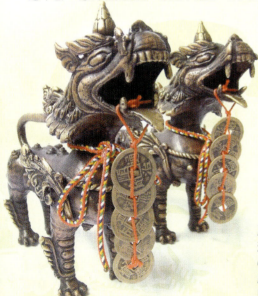

產品編號：E0001
規格：長28cm、高17cm+招財五帝錢×2串
(公母一對恕不零售)
原價8000元
限量珍藏價 **6000**元

開運五龍圖

產品編號：D0011

註：開運五龍圖乃是中國蘇繡之精品，以金絲線純手工繡製而成。

開運五龍圖代表東南西北中五路開運、五路進財，懸掛開運五龍圖，立刻讓您滿室生輝、財源廣進、好運旺旺來！

龍自古便是帝王權勢尊貴的象徵，除此之外，龍也是具有鎮宅、生財、開運效果的靈獸，一直以來都是達官貴人的最愛。

尺寸規格：64cmx64cm ＋ 高級金漆藝術外框　　限量特惠價：**8800**元

合作無間
祈福開運字畫

所謂團結力量大，內部的團結和諧是任何團體穩定成長的原動力，大到跨國企業、小至商店門市，能不能永續經營、財源廣進，關鍵就在於「團結」！合作無間祈福開運字畫能凝聚公司向心力、避免內部亂源發生，讓您的事業一舉攀上高峰！

使用方法：以毛筆點硃砂在黃紙上畫一圓，代表和諧圓滿，再將所有股東姓名寫於圓圈內，放進紅紙袋中，貼於「合作無間祈福開運字畫」背後即可。

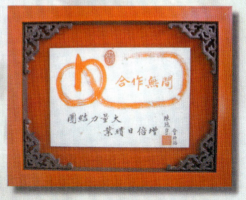

產品編號：D0005　　（本真跡非印刷品）

尺寸規格：60.6cmx47cm ＋ 高級紅木外框

限量特惠價：**6000**元

招財如意盤組

三合一精裝典藏版

產品編號：A0006

招財如意盤是將開運畫的無相能量與磁器的精美質感合而為一所產生的風水極品，不論當作居家擺設、店面裝飾，都能幫您改變磁場，達到開運聚財、感情和合、事業發達的最佳效果。

尺寸規格：招財盤╳3 圓徑26cm + 高級木框(127cm╳45.3cm)

原價12800元　限量特惠價 **8888**元

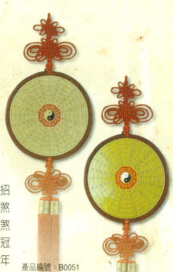

三十六天罡招財盤
七十二地煞鎮宅盤

道教講氣數，氣是宇宙與萬物的本體，混沌之判分，此三十六天罡招財盤及七十二地煞鎮宅盤，乃漢代名門貴族及官宦世家用來開運避煞的神奇寶物，埋於地基的五方位(即四樑柱與中心點)，有鎮宅、制煞、招財、祈福之功效。三十六天罡招財盤與七十二地煞鎮宅盤乃陳冠宇大師尋遍大陸，歷經數年尋根採訪所發現的風水寶物，再經過幾年的研究改良，各項功能比上一代更強！為造福眾生，故特允以公開。

產品編號：B0051

產品編號：B0052

超值回饋價 **2980**元

產品編號：A0062

三十六天罡招財盤
用途：懸掛於居家、辦公室、營業場所之旺位，可祈福利市、廣收四方財寶、催財旺財、金玉滿堂。另置於新建地基五方位效果更佳。　尺寸規格：圓徑22公分+精緻手工中國結

七十二地煞鎮宅盤
用途：陽宅外圍有巷沖、路沖時，將七十二地煞鎮宅盤掛於有沖煞的方位；若居家不平安時請掛於大門之上，方可制煞化煞、迎福納祥。　尺寸規格：圓徑22公分+精緻手工中國結

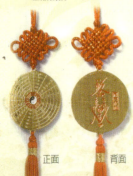

正面　　背面

平安一路發 汽車吊飾

鎮煞化煞、趨吉避凶，掛於車內可保一路平安、事事順遂、出門見喜、滿載而歸！

規格：長32cm　超值回饋價 **399**元